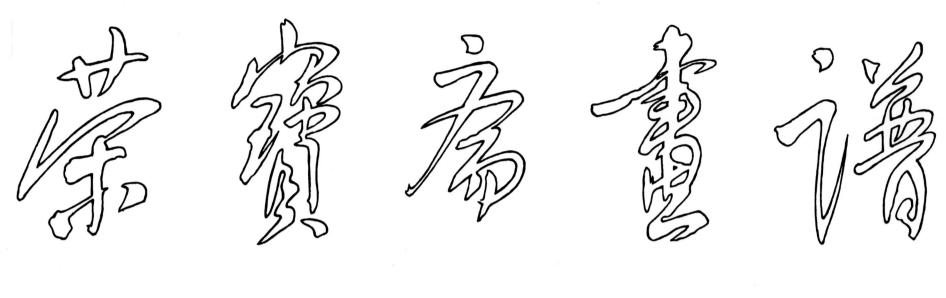

荣宝斋画谱

人物部分

王西京绘

荣宝斋出版社

北京

图书在版编目（CIP）数据

荣宝斋画谱．241，王西京绘人物部分／王西京
绘．—北京 ：荣宝斋出版社，2022.9
ISBN 978-7-5003-2442-3

Ⅰ.①荣… Ⅱ.①王… Ⅲ.①中国画－人物画－
作品集－中国－现代 Ⅳ.①J212

中国版本图书馆CIP数据核字(2022)第042936号

RONGBAOZHAI HUAPU (241) WANG XIJING HUI RENWU BUFEN

荣宝斋画谱 （241） 王西京绘人物部分

作　　　者：王西京
编辑出版发行：荣宝斋出版社
地　　　址：北京市西城区琉璃厂西街19号
邮 政 编 码：100052
制　　　版：北京兴裕时尚印刷有限公司
印　　　刷：鑫艺佳利（天津）印刷有限公司

开本：787毫米×1092毫米　1/8　　印张：6.5
版次：2022年9月第1版　　　　印次：2022年9月第1次印刷
定价：48.00元

荣宝斋画谱题词

画谱的刊行，我们拍掌欢迎。

近代作画的不读书，正像作诗词的不读唐画谱是例外好像作诗词而不读诗三百首和白香词谱是例外一样。古人说，不以规矩不能成方圆。这话讲出了一个真理，就是我们搞创作的学问要老老实实先搞基本训练，讨便宜走捷径是不能成为大器的。荣宝斋画谱保留了中国历代画学的传统，又整顿到各时代的流派，且着重具备生活气息而能做到反映现代名手。可以省去说，它有又保留旧谱以此水平大大超过旧谱以此值得欢迎。值得介绍，祝谱学就生。说画学大发展！

陈毅 一九六三年一月

王西京 一九四六年八月生于陕西西安，现任中国画学会副会长，陕西省文联副主席，陕西省政协文化文史和学习委员会副主任，陕西美术家协会名誉主席，陕西省中国画学会会长，西安建筑科技大学艺术学院名誉院长、教授，兼任中国艺术研究院教授，西安交通大学、西北大学、云南大学、西安美术学院教授；第十二届全国政协委员，第九届、第十届全国人大代表，一级美术师；被国务院授予『国家级有突出贡献专家』，荣获『中国时代先锋人物』『第四届中国改革十大最具影响力新锐人物』『陕西省红旗人物』『陕西省行业领军人物』『陕西省优秀共产党专家』『劳动模范』等光荣称号。

历史与现实的笔墨塑造

尚辉

一个人物画家如果没有历史意识，他的作品便必然缺少对人物发掘的深度。因为，任何现实人物，只有进入历史才能显现出人物的命运及其人性的光辉，而人物画家的艺术使命便是从这种逝去的历史背景中发掘其形象的深刻意蕴。当一九八四年王西京创作出表现戊戌变法的《远去的足音》时，他也把中国人物画现代性变革所能体现的历史情怀推向了一个新的高度。显然，二十世纪中国人物画的现代性转型所要解决的核心命题，是传统笔墨描写现实人物形象的能力及创造空间问题，而塑造现实人物的目的并不是简单地呈现真实的人物形象，而是在这种形象的真实描绘中，如何能更深刻地表达艺术家对现实与历史的阐释，并通过笔墨塑造具有精神高度的艺术形象。

《远去的足音》通过对戊戌六君子慷慨就义场景的描写，塑造了为变法图强、唤醒民众而英勇献身的六君子形象，画面并未完全体现传统文人笔墨的淡逸洒脱，而是追求笔墨的浓重苍拙，并通过雕塑式的体面造型把他们壮志未酬却慷慨悲歌的精神凸显而出。在这里，画家用铁线浓墨渲染了历史人物的悲剧性，而这种悲剧在二十世纪八十年代显然裹挟了一种浓稠的社会反思情绪。在王西京的创作历程中，历史人物画是他水墨写实人物画探索的重要方面，从《阿Q画押》《卧薪尝胆》《天问》到《鲁迅先生》《李大钊同志》《瞿秋白同志》《兵谏一九三六》和《刘少奇同志》等，都不难看出他选取的历史人物与场景都具有某种悲剧性，而王西京通过浓重的笔墨塑造的形象则往往是悲而不伤，这些形象给人的精神震撼反倒是一种平和朴素中深蕴的壮烈与崇高。显然，王西京人物画的笔墨不再是线条或墨韵的玩味，而是造型的锤炼、形象的坚实、意蕴的丰厚，并在这种形象塑造之中探求笔墨的凝重、厚实和浑朴。从这个角度看，王西京是在历史人物精神深度的发掘中探索符合这些人物精神风貌塑造要求所呈现出来的笔墨品格，而不是完全自我表现的纵横涂抹。

历史是过去的现实，现实是明天的历史。王西京的历史画在很大程度上表达的是当下对历史的解读与判断，其人物形象本身就具有极其强烈的现实观照性。他的成名作《创业史话》画于改革开放之初的一九七八年，画面描绘了作家柳青在创作长篇小说《创业史》的过程中深入长安县乡村的场景。该作以超宽构图塑造了柳青席地而坐与老乡们促膝谈心的专注神情，画作吸引人的是对柳青形象及乡亲们形象的深入刻画，与柳青围拢一起的四位老汉形态各异，性格鲜明，而他们五个人物围坐欢谈的形象组合既统一又参差变化，作品把他们间那种亲切、朴实、畅谈的氛围描写得淋漓尽致。画面人物形象塑造既有笔线起承转合的节奏，也有水墨浓淡枯湿的变化。即使今天来看，此作仍不失为八十年代人物画创作的典范，并克服了六七十年代那个特殊时期『红光

「亮」的概念化创作模式。其创作背景是一个酝酿农村联产承包责任制改革的时代，该作的突破

显然在于通过对作家柳青深入生活的描写，折射了如何在中国广大乡村施行农业改革所迫切需

要的一种实是求事精神。通过《创业史话》所体现的作家深入生活，也更表明了艺术创作为现

实真实、为农民生活代言的责任意识。毫无疑问，该作表现了艺术家心目中的农民形象及艺术

家形象，表现形象的真实来自对形象本身生活体验的真切，这或许也成为王西京此后人物画创

作遵循的一条准则。

他像作家柳青那样将目光聚焦在黎民百姓身上。新世纪以来，他以中国少数民族和非洲部

落原住民形象为题材，以图像截景的方式描绘出那些普通儿童、妇女、长老、水手的日常形象，

这些具有特写镜头般的画面形象细微地刻画了那些普通民众的日常表情，画面并不希求通过某个

特定情节来表达主题，而是用生动鲜活的形象本身来说话。或者说，王西京期待在这些超大的人

物形象刻画中细微地观察和凝固每个生命的日常欢愉、忧戚和悲伤，以此展现在那些现代文明的

边缘地带人生的价值与人性的光芒。和他的历史人物画一样，他善于捕捉人物深沉的目光，这在

《东非酋长》《何以为家》《母亲》《努比亚族人》和《桑兹巴人》等作品中给人印象最为深

刻。他把水墨人物画推向人物肖像画的范畴，不再让画作停于短暂的写生中，而力求在起出真人

面孔数倍的画幅上放大人物面部肌肉、皱纹、斑痣、疤痕等细节描绘，使其具有经历、性格、精

神的表现力。这些肖像中的人物眼睛，被刻画得丝丝入扣，凸起的眉骨，深陷的眼窝，幽深的瞳

孔，画家既借助光影，也深抠结构。在这些画作中，画家不再追求文人画笔墨的那种飘逸，而是

体现凝重、涩滞和坚实。他往往以方笔为骨，干擦之中稍加润墨。

这些作品更多地体现了他对女性和儿童的人文关爱。在《彝族老人》《伊朗老人》的画面

里，他捕捉了这些饱经沧桑的妇女面对人世的目光，仿佛那些眼睛的背后深藏着他们过往的人

生、世道的兴衰和生命的悲欢，而笔墨细微的堆塑才使这样的普通人的肖像充满了表现的张力。

在《水屋》《陋居》和《童年》作品里，他则通过对非洲儿童形象的描写，展现了那些挣扎在贫

困线上的儿童的目光始终充满了恐惧、迷惘和期待，他们衣不蔽体，骨瘦如柴，这些画作以批判

现实主义的笔触对他们的生存状态予以关切和揭示。而在《野渡》《取水之路》《埃塞印象》和

《尼日利亚印象》中，他以白描手法描绘非洲部落的真实生活场景，他不加判断的描写其实已对

他们挣扎在贫困线上的生活窘境投去了深沉的人道关怀。这些画面中的人物大多以白描勾线兼用

积墨皴擦为描绘语言，黑色肌肤的积墨法配以白描线条的衣着，探索了非洲黑色人种人物画独特

的表现方式。应当说，他在这些作品里展现了中国人物画描绘异域风情、塑造非洲人文形象的艺

术表现力，是中国画跨文化表现的一次有益尝试。这些画作之所以能够一再成为法国秋季沙龙的

中国参展作品，就在于它们具备了用中国画语言表达异质人文形象所形成的一种国际化特征：既

体现了中国艺术家对非洲人形象的关怀，也体现了中国画在国际艺术语境下通过造型、光影和

图像这些当代视觉元素的运用而被不断传播、认同与赞赏的艺术创造。王西京的这些充满中国素

墨笔墨韵的非洲人物形象，无疑已使这种中国传统水墨具备了更广泛的艺术传播力。

对于历史与现实的观照使传统文人画变革为具有现代意义的中国画，但这并不意味着对传统

的抛弃。如何在人物画中体现传统笔墨意韵，无疑也是王西京经常思考的学术命题。其实，在他

的整个创作历程中，既有面向历史、面向现实的一面，也有面向传统、面向自然的一面。在二十

世纪八九十年代『新文人画』的浪潮中，作为当代长安画派的代表，王西京既注重人物画的现实

性探索，也注重对文人笔墨的借鉴、汲取和运用。他的《远去的足音》《创业史话》和《兵谏

一九三六》等都是雕塑式造型，笔墨围绕塑形而形成凝重浑朴的语式，但在借鉴文人笔墨的过程

中，他则追求洒脱、飘逸和灵动，并以秀挺、绵长、刚劲的线条探索富有他个人艺术风貌的写意

人物画。他创作了《竹林雅集图》《唐人诗意》《骊宫春韵图》《醉花荫》和《日暮倚修竹》等

脍炙人口的名篇，成为与其严谨、凝重、浑朴的写实人物画风貌完全不同的大写意人物画样式。

身为长安人，他的日常生活之中不乏唐代文物古迹的陶染，因而，他的『唐人诗意』画也

更多地体现了一个长安画家对唐代文人生活追怀的描写，其人物造型既取自唐代墓室壁画、传世

卷轴工笔画，也来自他通过草书意笔创造的笔线中的诗人仕女形象。或许，正是力求和他表现历

史与现实的人物形象拉开距离，他喜爱极其细劲的笔线、极其简略的造型和极其空疏的构图来体

现一种畅快、放达的大写意人物表现。他早年练就的连环画人物功底在此获得了充分的发挥，体

态的生动、构图的多变、线条的流畅，可谓笔简意丰、形朴神盈。而他为李方膺、曹雪芹、蒲松

龄、徐青藤、郑板桥、石涛等创作的人物画，正可以呈现他对古代文士的一种敬仰、清秀简疏的

笔线使那些人物跃然纸上。

其实，他疏简的古装人物画仍然充满了一种历史情怀，只不过是以简朴淡雅的笔线来融化

这种厚重的史诗精神。这正像他涉猎山水画一样，他画的《黄河，母亲河》《太华云起图》《天

下黄河》《听海》和《惊涛》等画作，莫不以巨幅的尺寸和恢宏的构图以势撼人，他并不表现心

远地偏的幽渺之境，而是以强悍的气势、宽广的构图和浑厚的色彩夺人耳目。他的这些山水在某

种意义上是用笔墨和色彩描写祖国壮丽的河山，是历史主题在风景画上的高度凝聚，他画的依然

是历史和现实，或者说，他是在山川对象之中灌注了他对历史与现实的思考。唯其如此，才如此

雄伟，如此壮阔，如此博大。他是把自然山川当作人物来塑造的，因而，画面结构严谨、山石坚

凝、笔墨厚朴，并兼具光色之美。这或许也印证了徐悲鸿所言：素描是一切造型艺术的基础。王

西京在素描和笔墨上打下的坚实功底使他能够自由驾驭古今中外的人物形象，出入于人物与山水

之间，而审美地统一这些对象的则是他对历史的抒怀，对现实的观照，他表现的一切都体现了他

对历史与现实的笔墨塑造。

二○二一年十月二十五日于北京二十二院街艺术区

目 录

一　盼归

二　东非酋长

三　丹麦老人　何以为家

四　塔吉克新娘

五　舍米特人

六　老屋

七　母亲

八　孟加拉人

九　家园

一〇　坎巴拉之春

一一　阿玛

一二　叙利亚少女

一三　喜春

一四　彝族老人

一五　伊朗老人

一六　达卡女

一七　霸王别姬

一八　伽罗妇

一九　素心无尘

二〇　无归

二一　印象非洲

二二　马赛马拉印象

二三　阳光女人草屋

二四　图尔卡纳的妇女们

二五　野渡

二六　埃塞印象

二七　亚丁湾水手

二八　巴卡之舞

二九　古道驼影

三〇　取水之路

三一　陌居

三二　水屋

三三　尼日利亚印象

三四　火烈非洲

三五　小街

三六　路遇

三七　山鹰

三八　梦巴黎

三九　马赛妇女

四〇　远山

四一　深秋

四二　天下黄河

四三　惊涛

四四　雄风

盼归

盼归
2018.5月毒
云岛王油画

东非酋长

二

2019.8.30

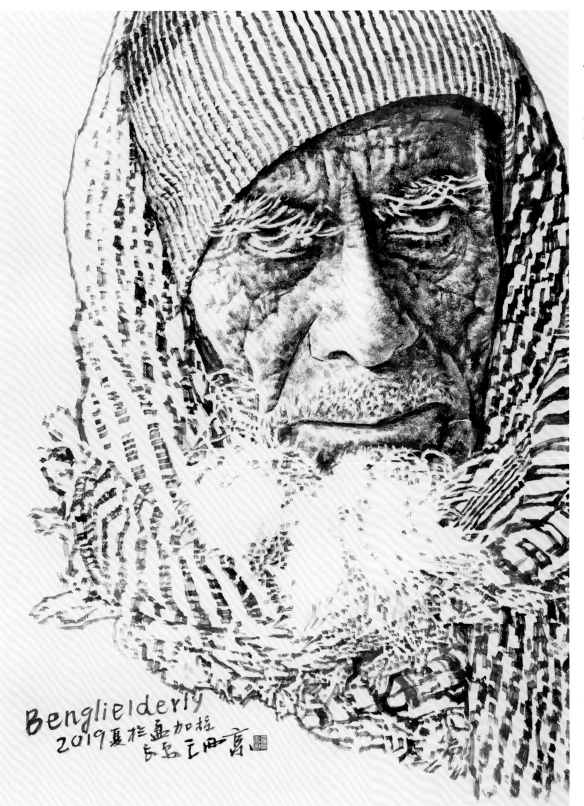

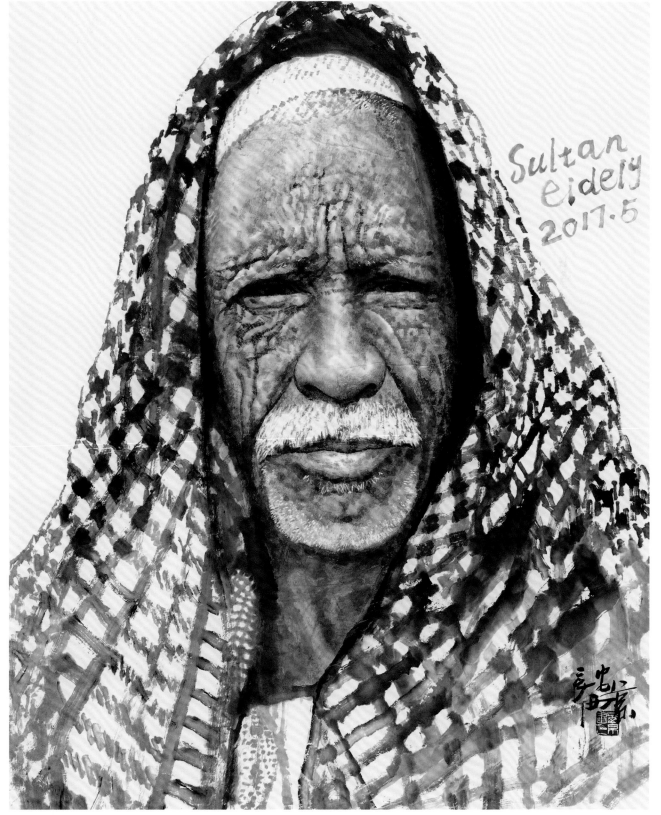

三

Benglielderly
2019夏于孟加拉
长岛王田京

Sultan
eidely
2017.5

塔吉克新娘

新娘
2020年元宵
西京

含米特人

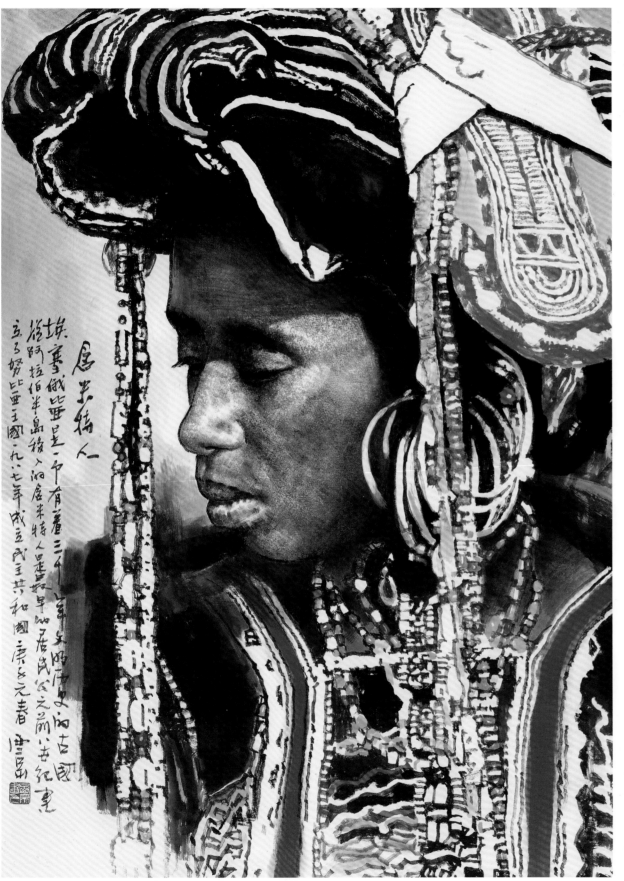

含米特人　埃塞俄比亚是一个有着三千年文明历史的古国，循尼罗河跟拉伯半岛移入的含米特人是最早始居民公元之前便进入奴隶制立了奴比亚王国一九七四年成立民主共和国康乐元春画并書

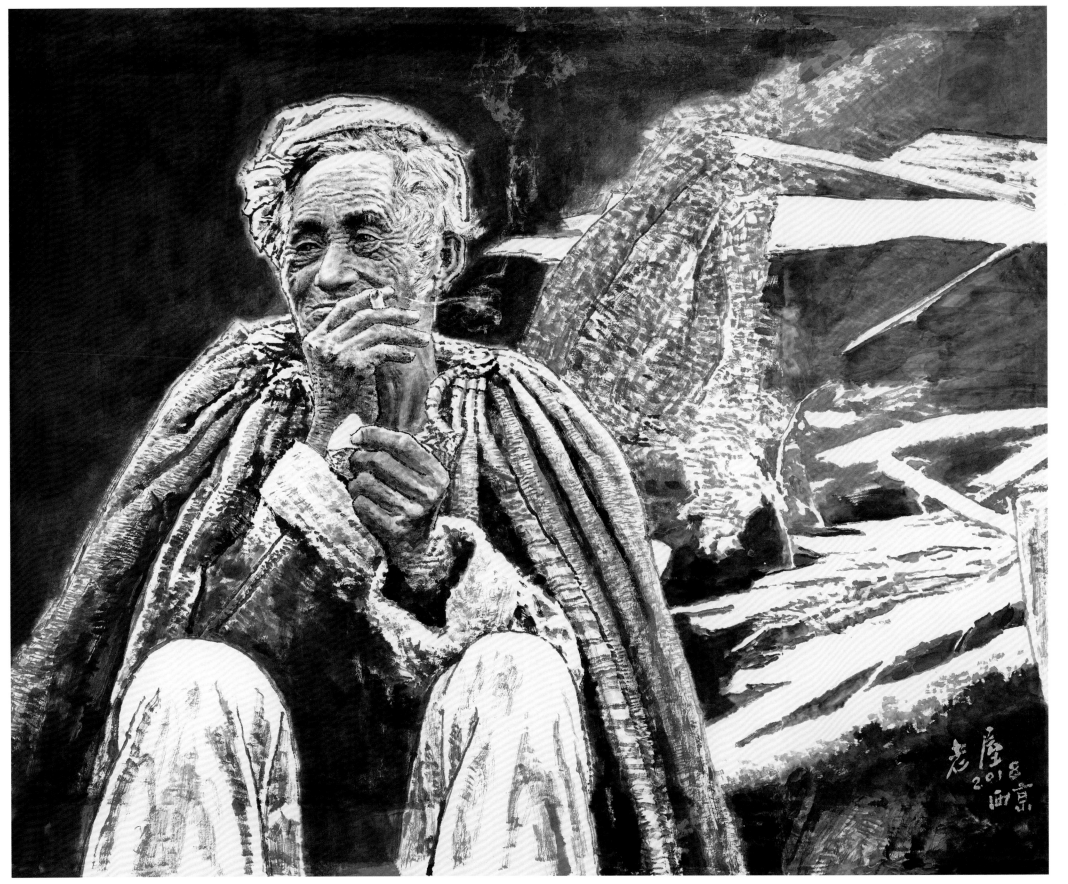

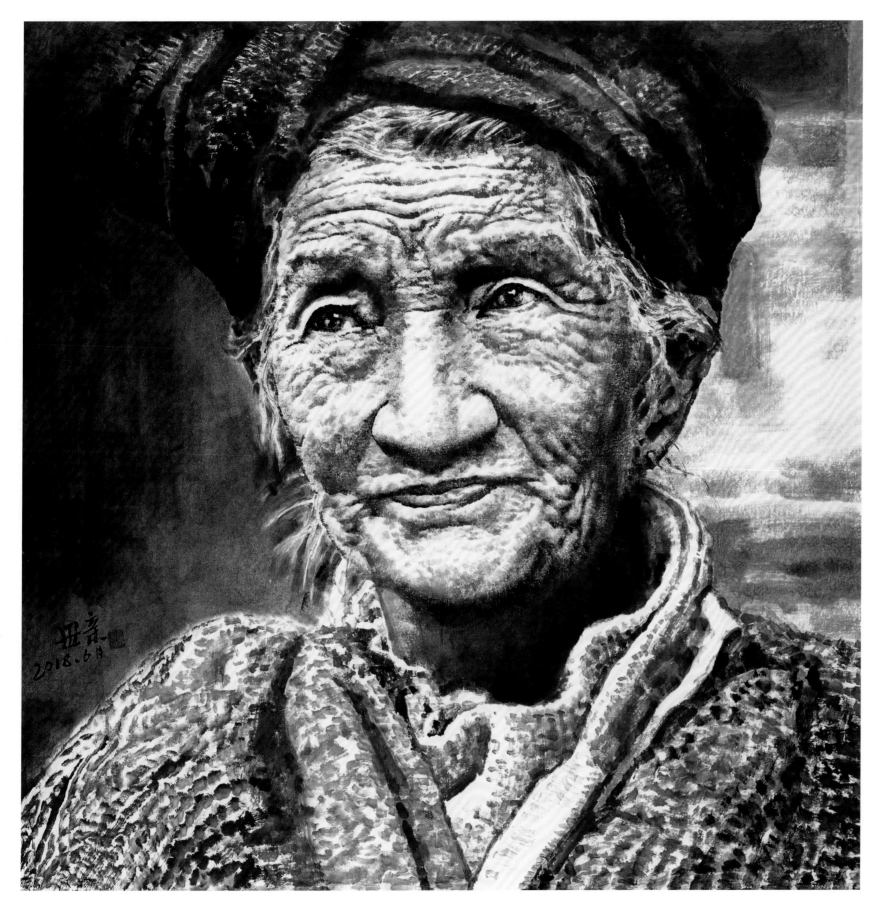

母亲

孟加拉人

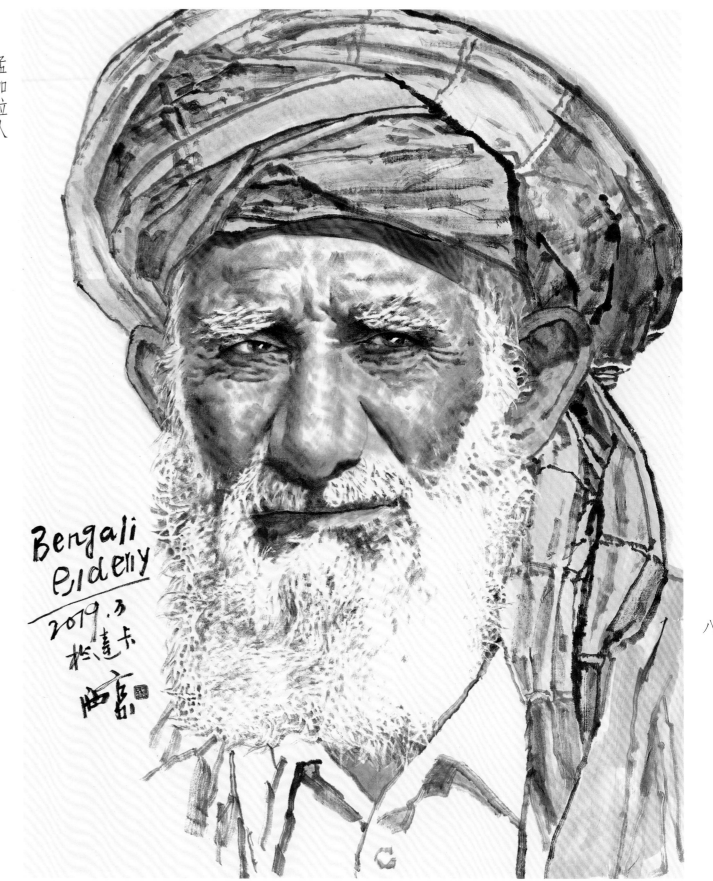

Bengali
elderly
2019.3
於達卡

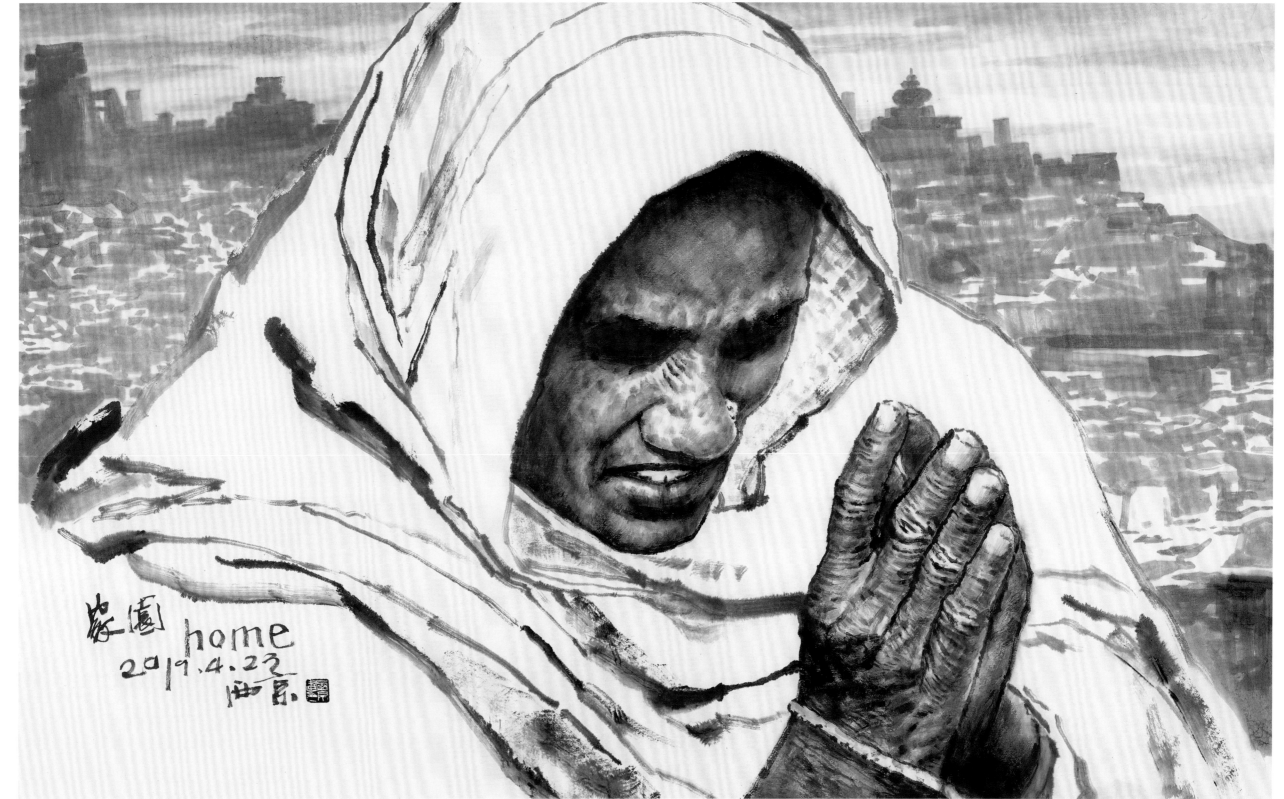

家园

九

家園 home
2019.4.23
西京

坎巴拉之春

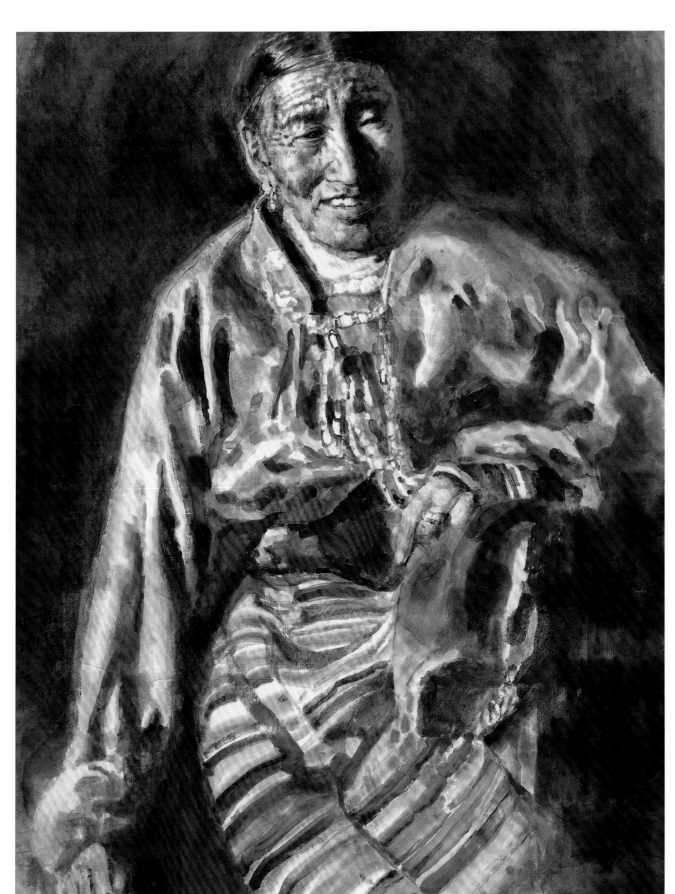

阿玛

叙利亚少女

Syrian
girl
Silk
Road
Style
Series

叙利亚少女
2018.4
大马士革
归来 西京

二三

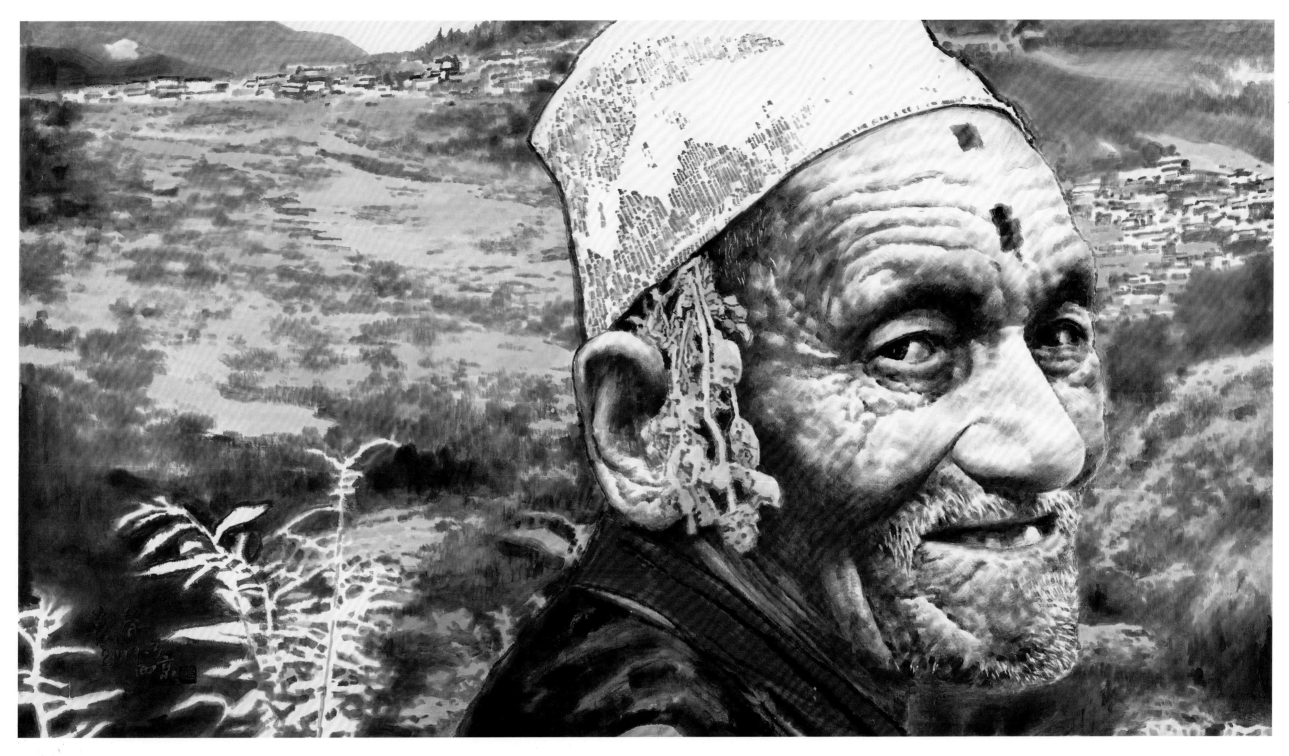

一三

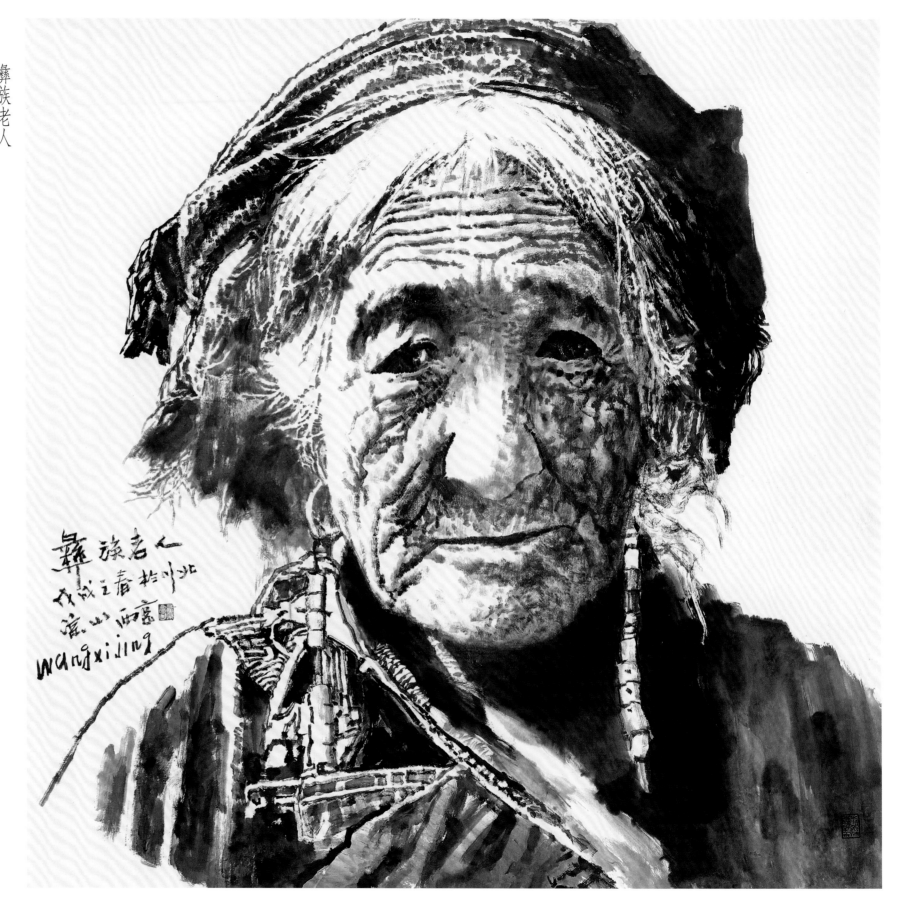

彝族老人
戊戌之春於北
凉山西昌
wangxijing

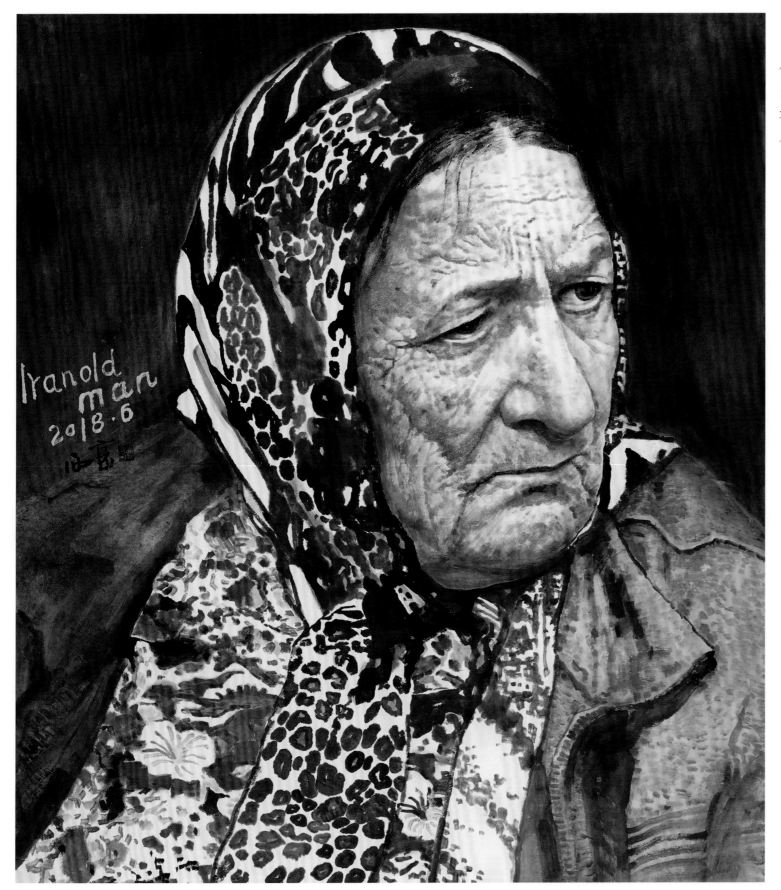

伊朗老人

Iranold
man
2018.6

一五

达卡女
2020.2月9日
吴山明画寄.

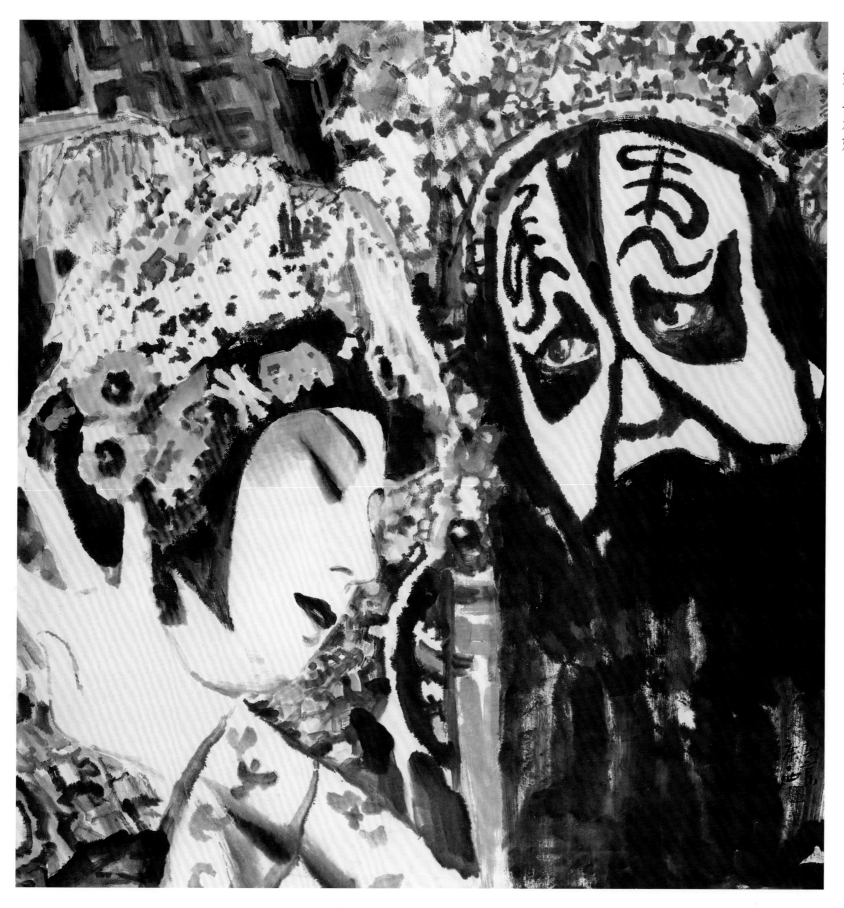

霸王別姬

伽罗妇

素心无尘

一九

无归

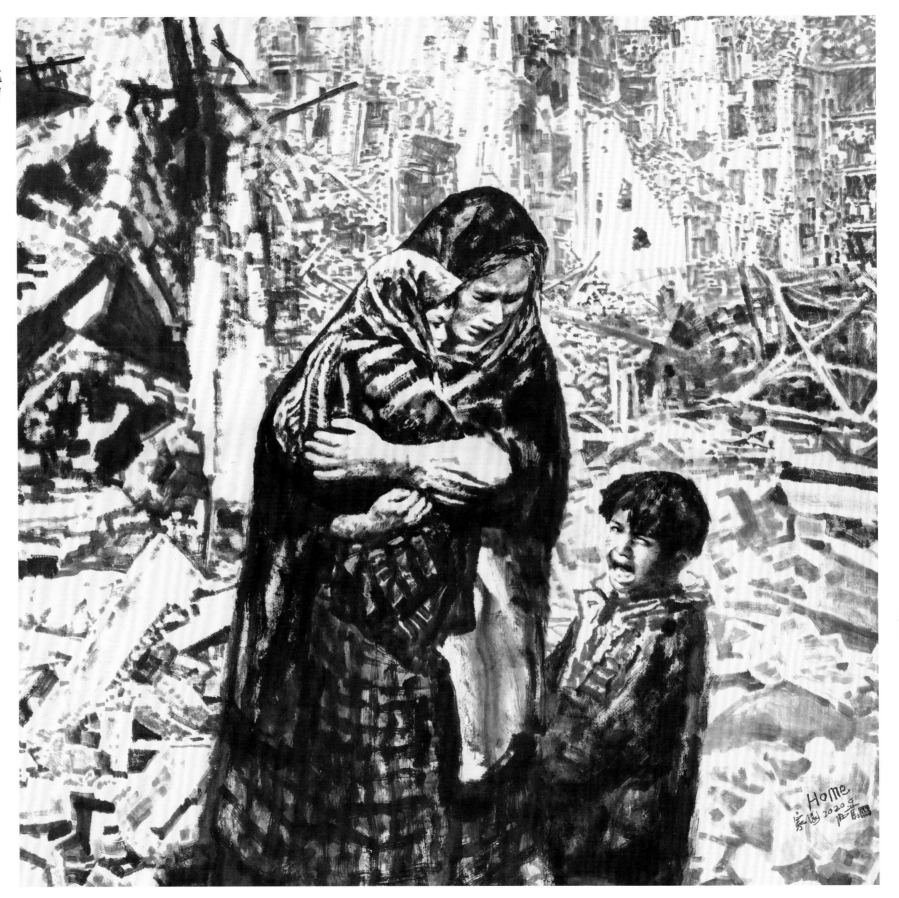

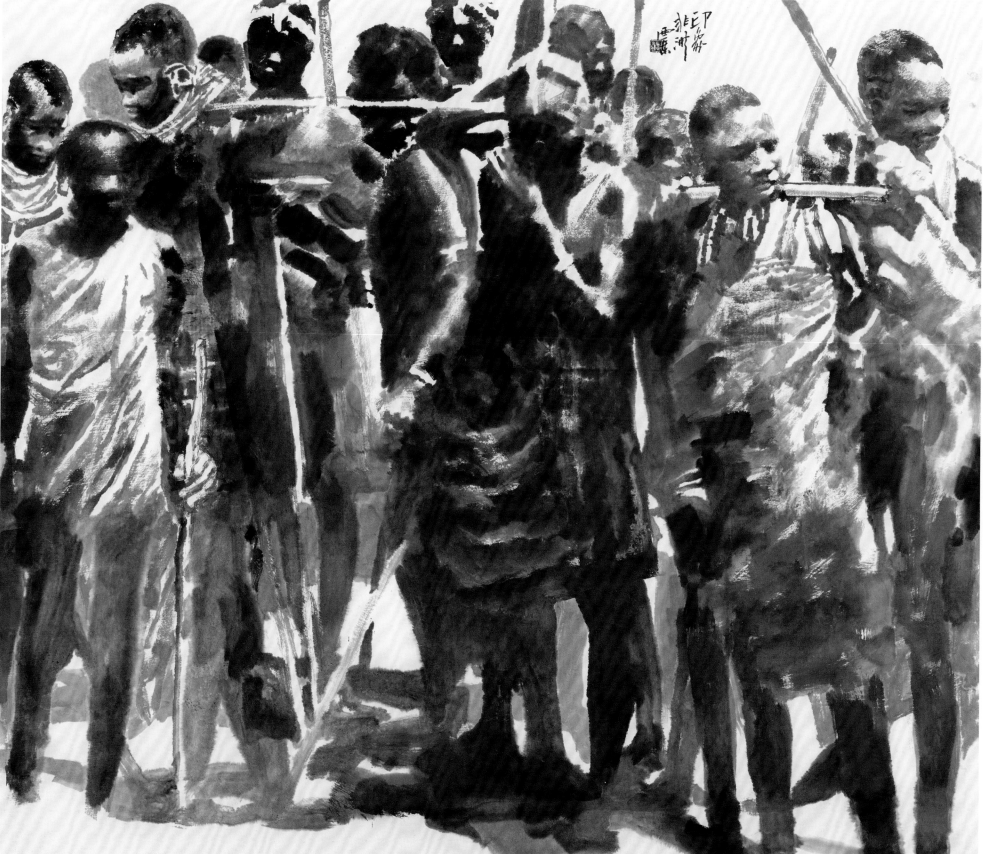

印象非洲

马赛马拉印象

The
Impression
of Masai Mara
Kenya visit
in 2004

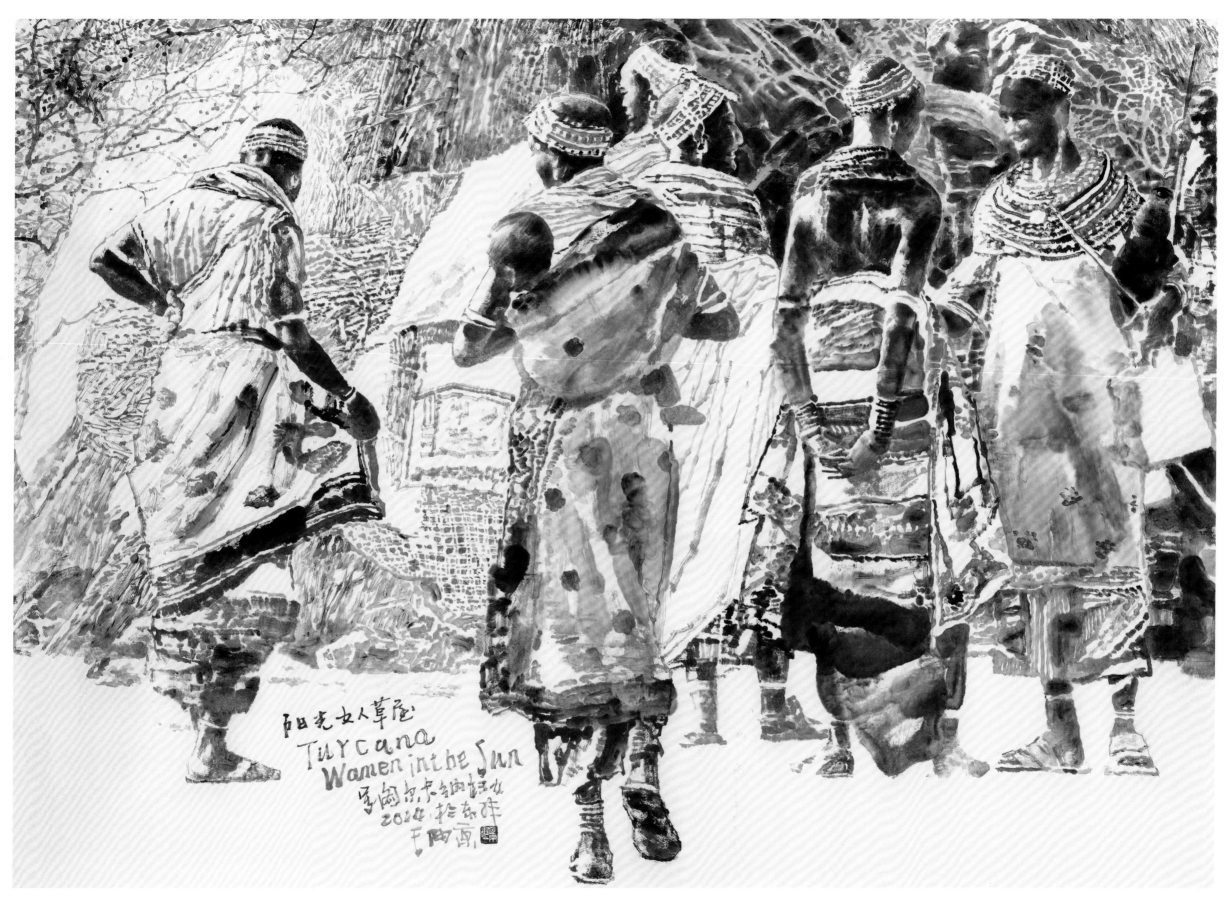

阳光女人草屋
Turcana
Women in the Sun

图尔卡纳的妇女们

二四

TurkanaWomen
图尔卡纳的妇女们
2013 昌成西小青 陆

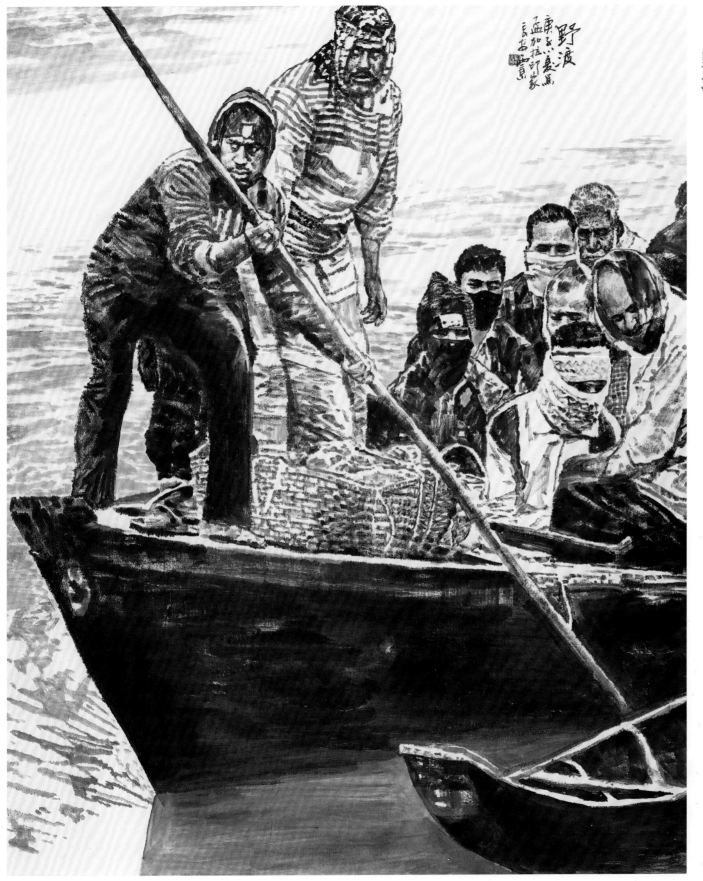

野渡

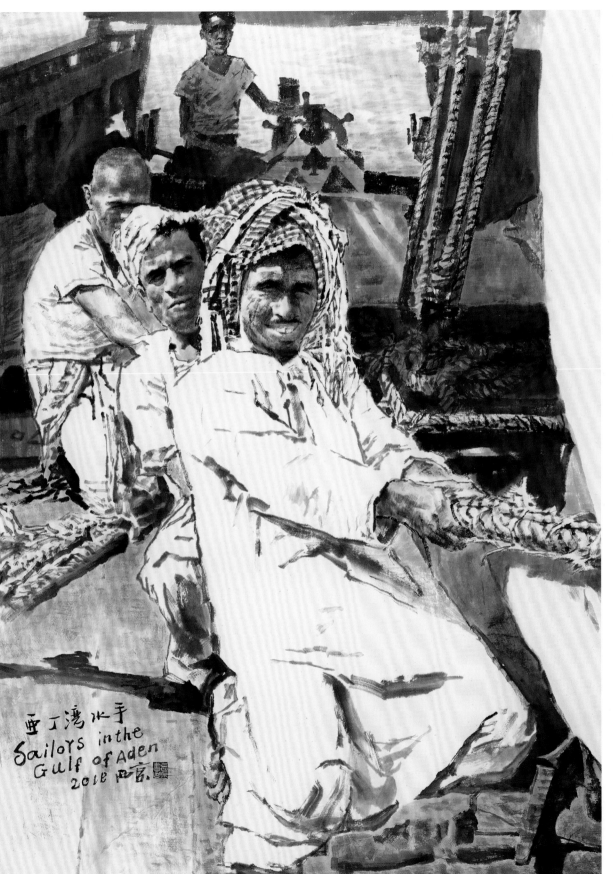

亚丁湾水手

二七

亚丁湾水手
Sailors in the
Gulf of Aden
2018

巴卡之舞

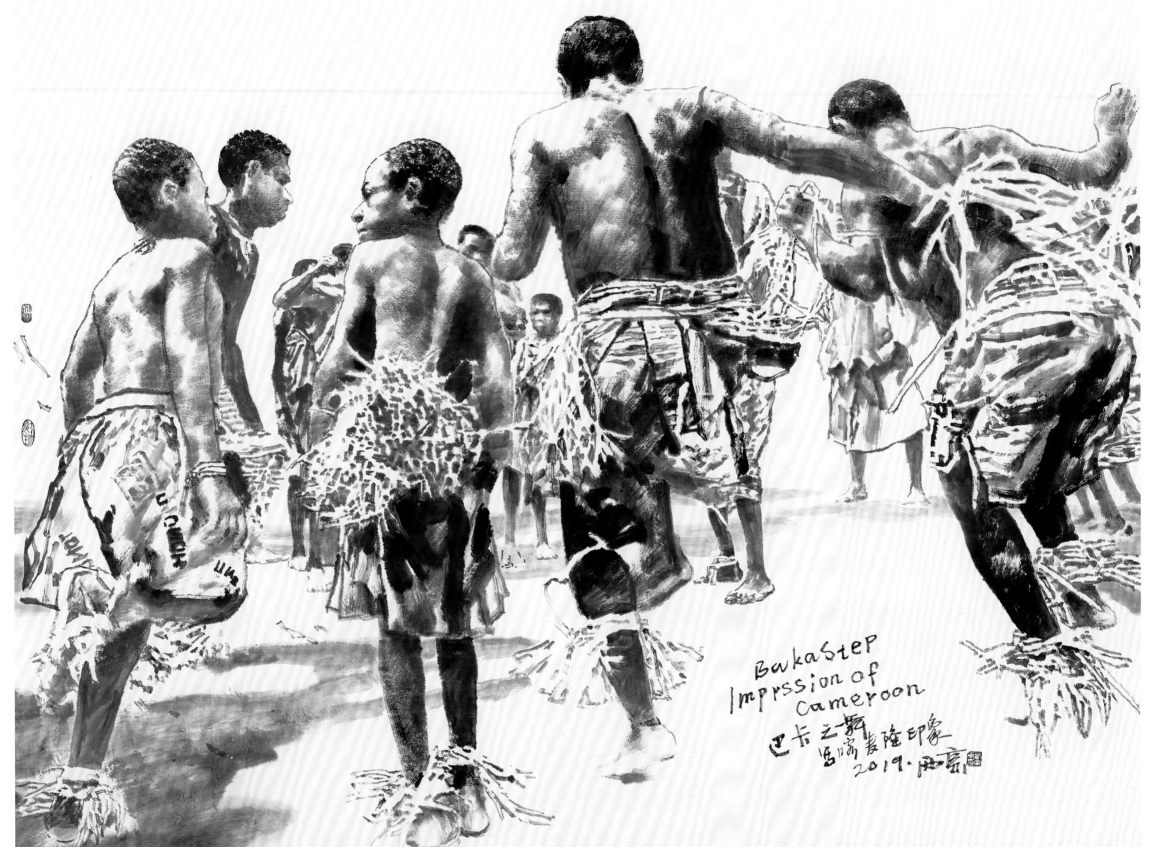

BakaStep
Imprssion of
Cameroon
巴卡之舞
喀麦隆印象
2019·北京

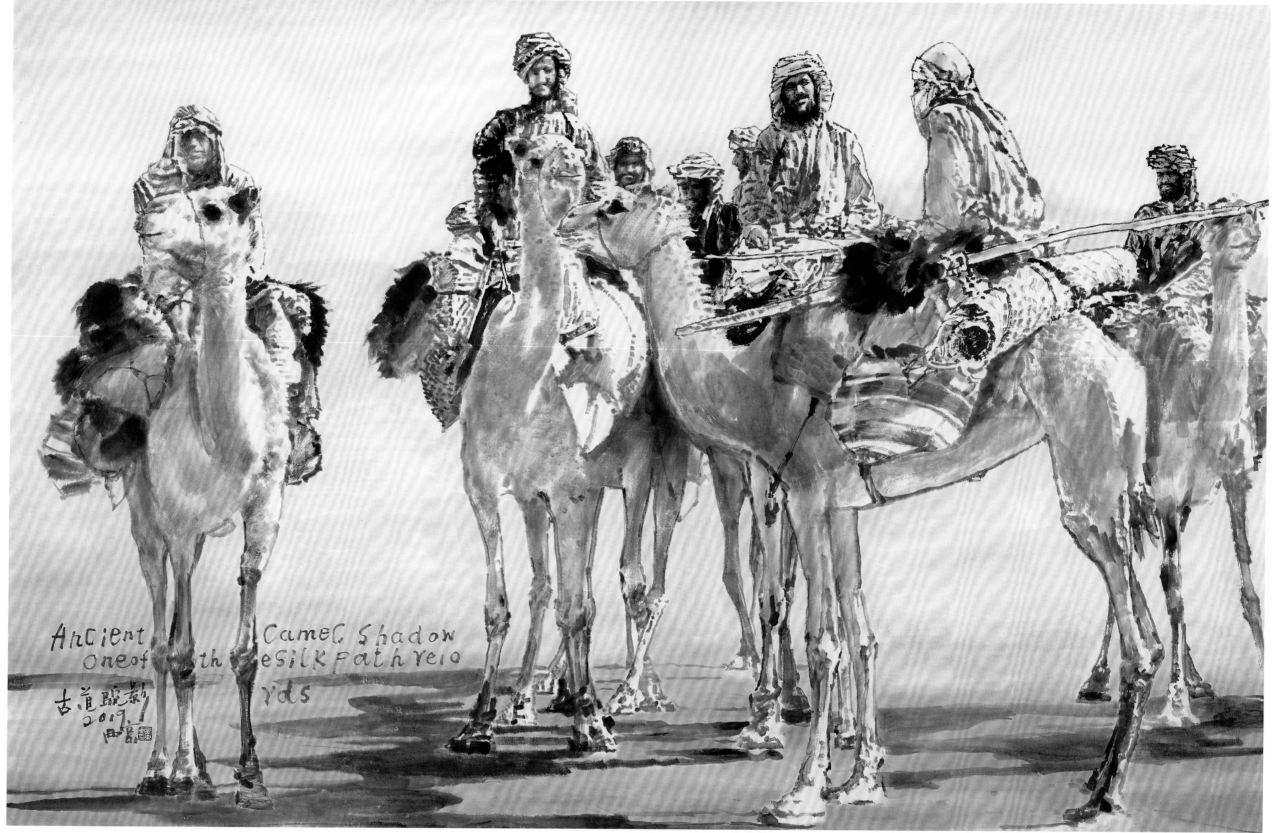

古道驼影

二九

Ancient Camel Shadow
One of th eSilk Path reio
yds

古道駝影
2019.
田岛

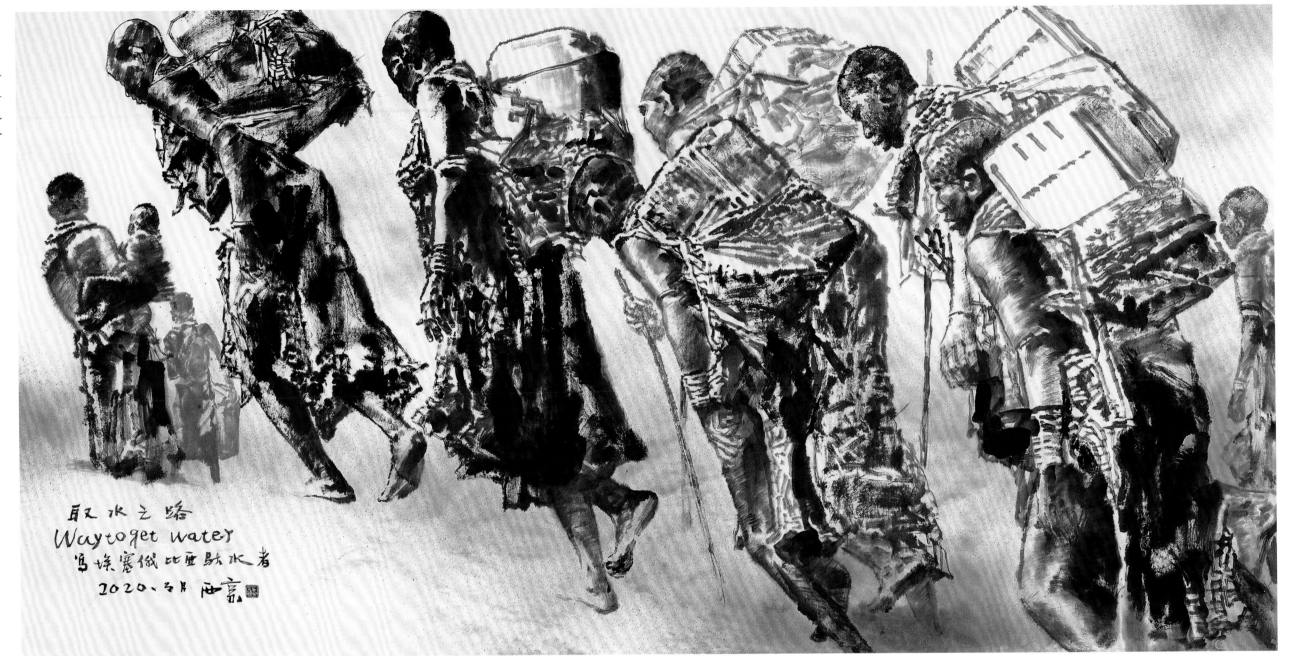

取水之路
Way to get water
写埃塞俄比亚取水者
2020、3月 西京

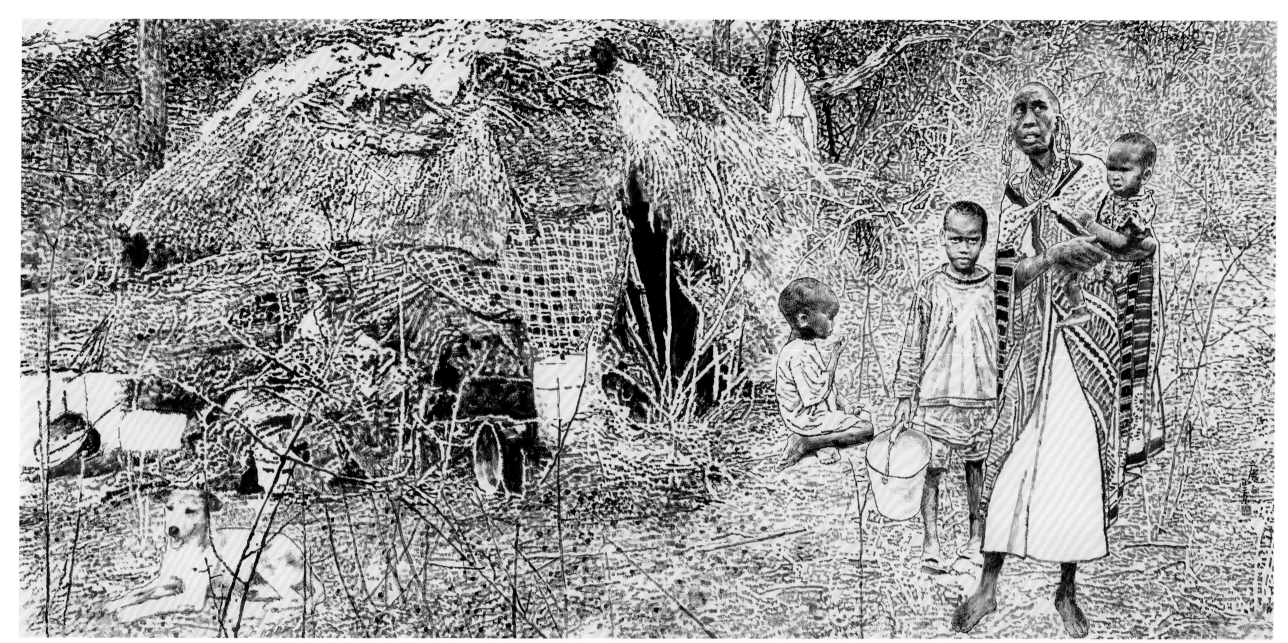

陋居

三三

水屋

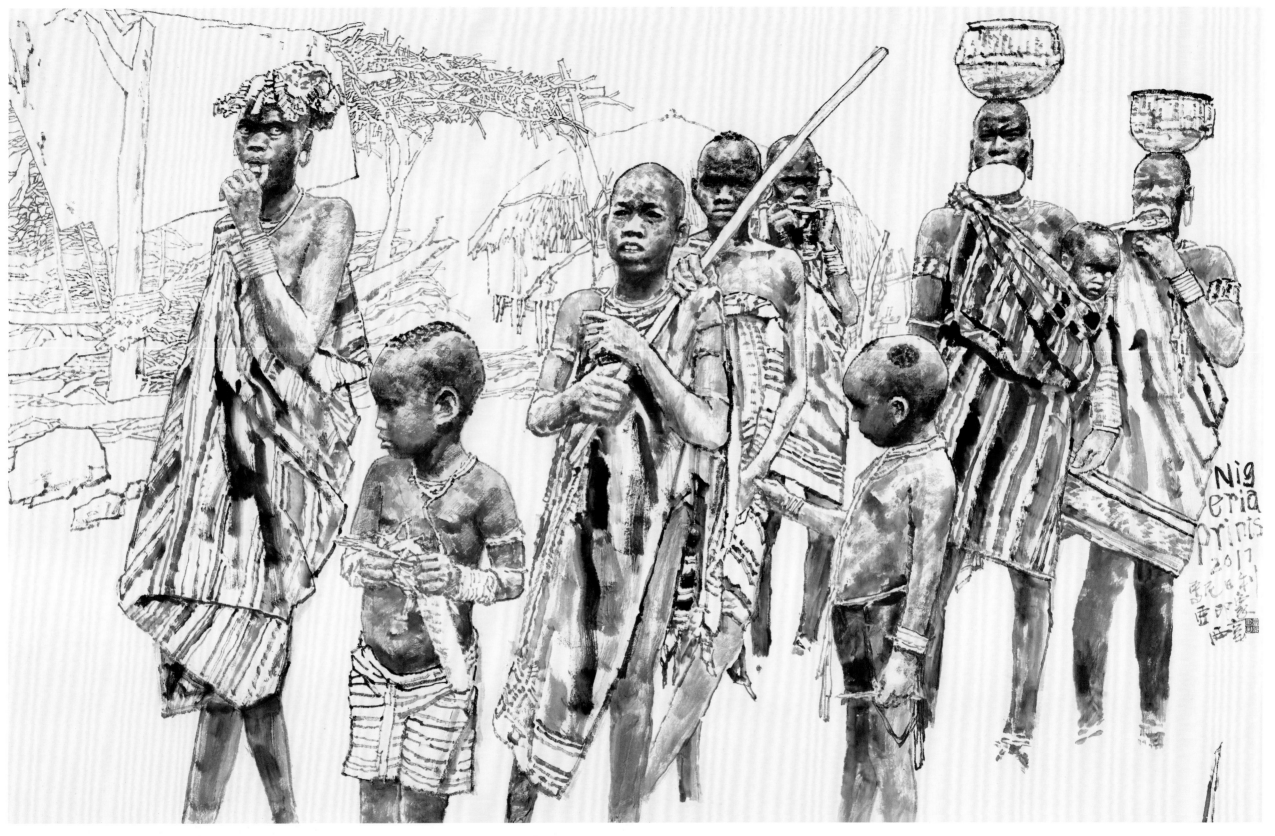

火烈非洲

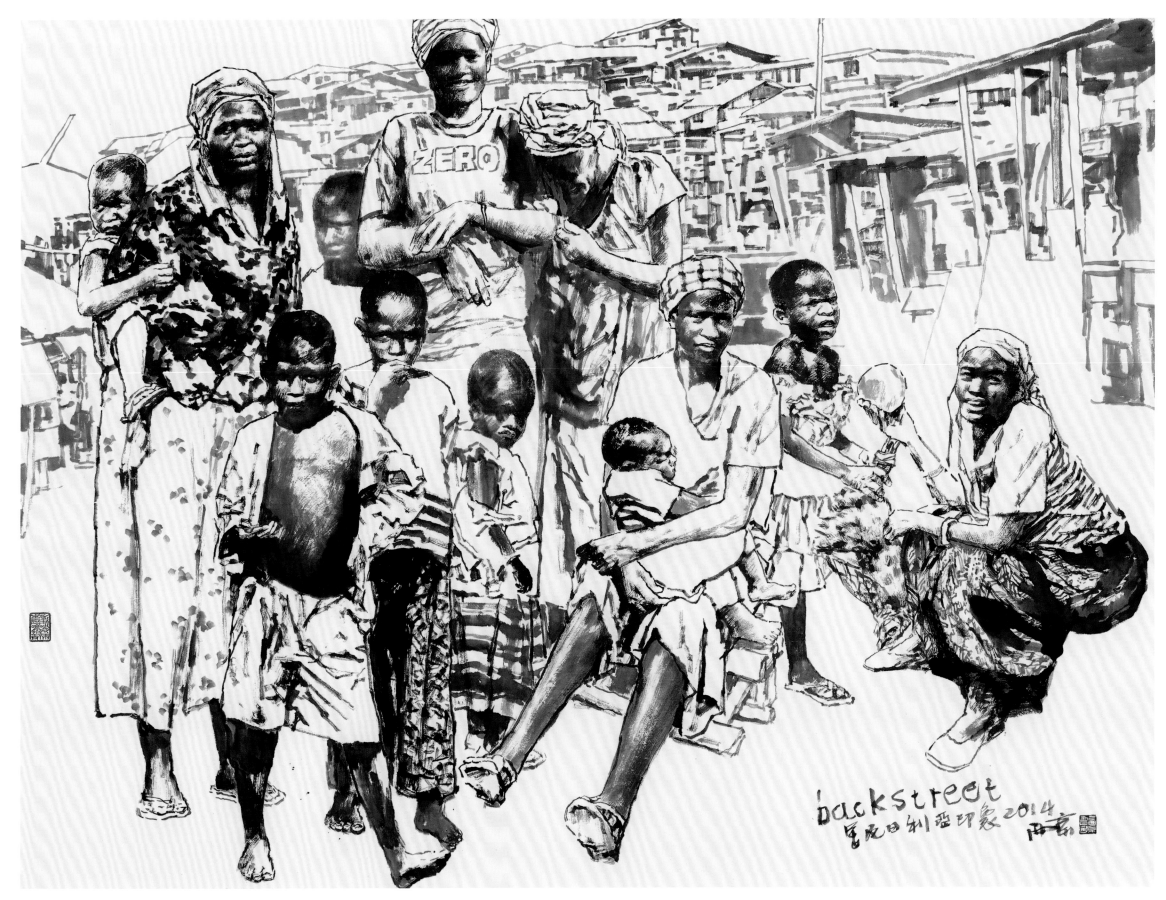

backstreet
尼日利亚印象 2014

Roadside
2004年肯尼
亚马赛马拉
路遇 王明齐

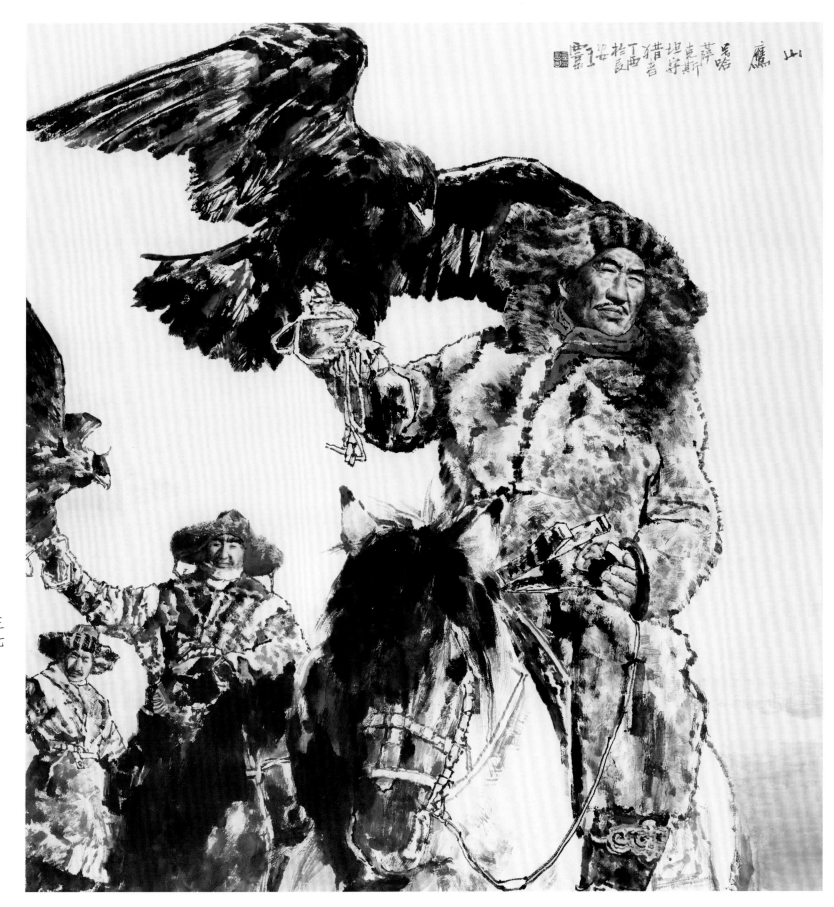

山鹰

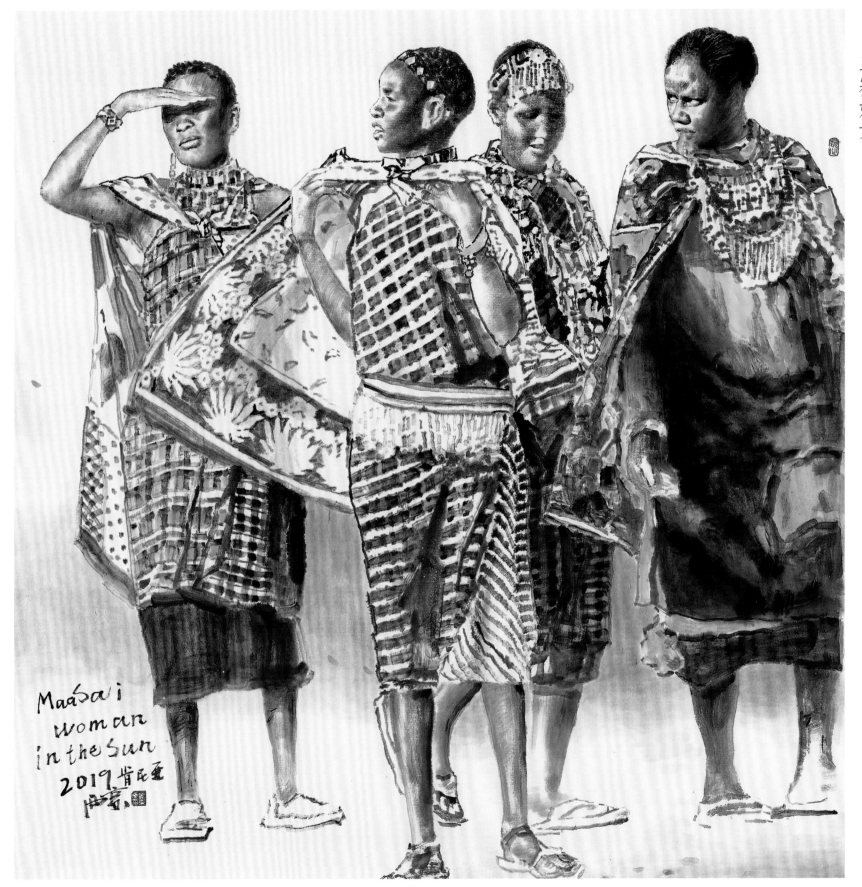

马赛妇女

Maasai
woman
in the Sun
2019 肯尼亚

三九

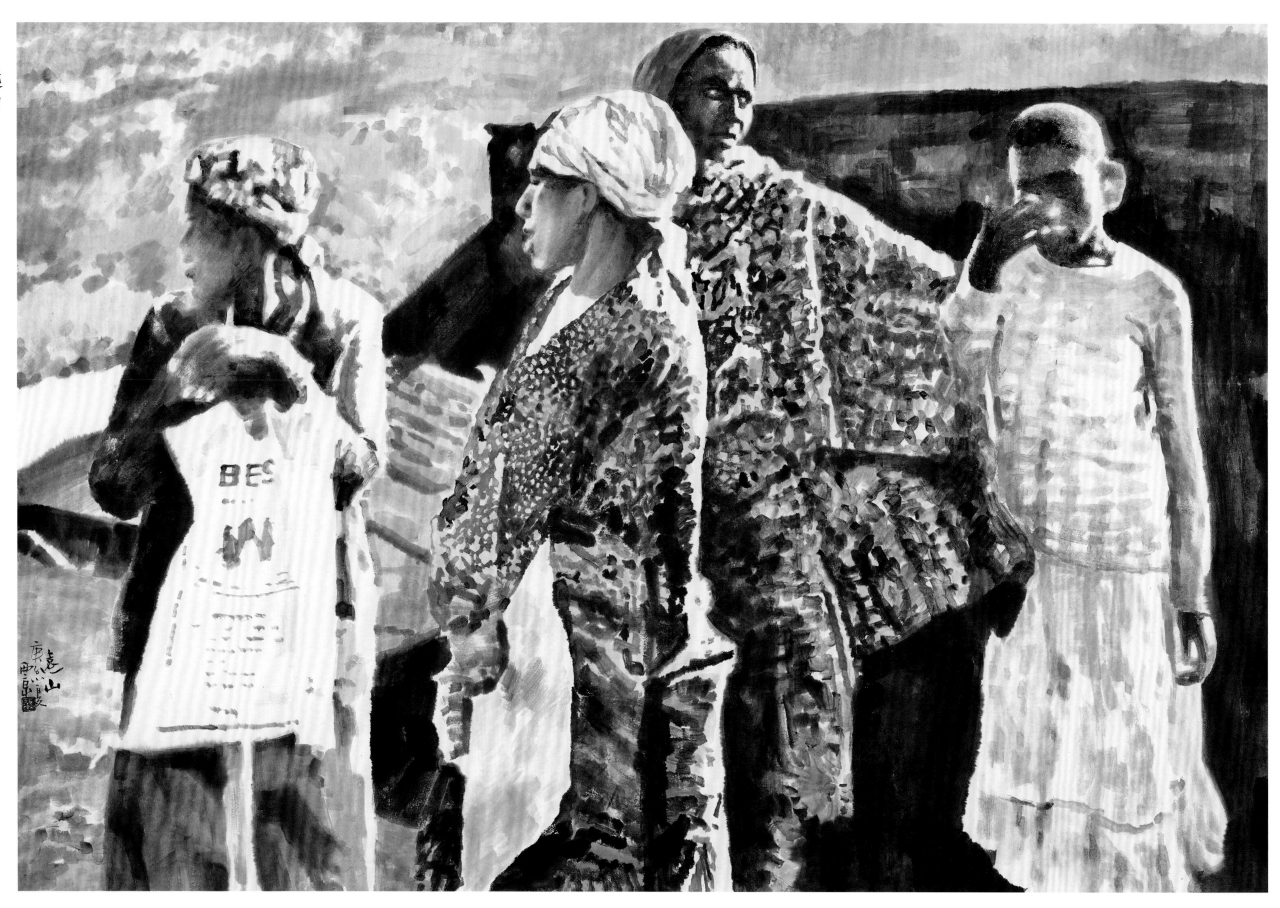

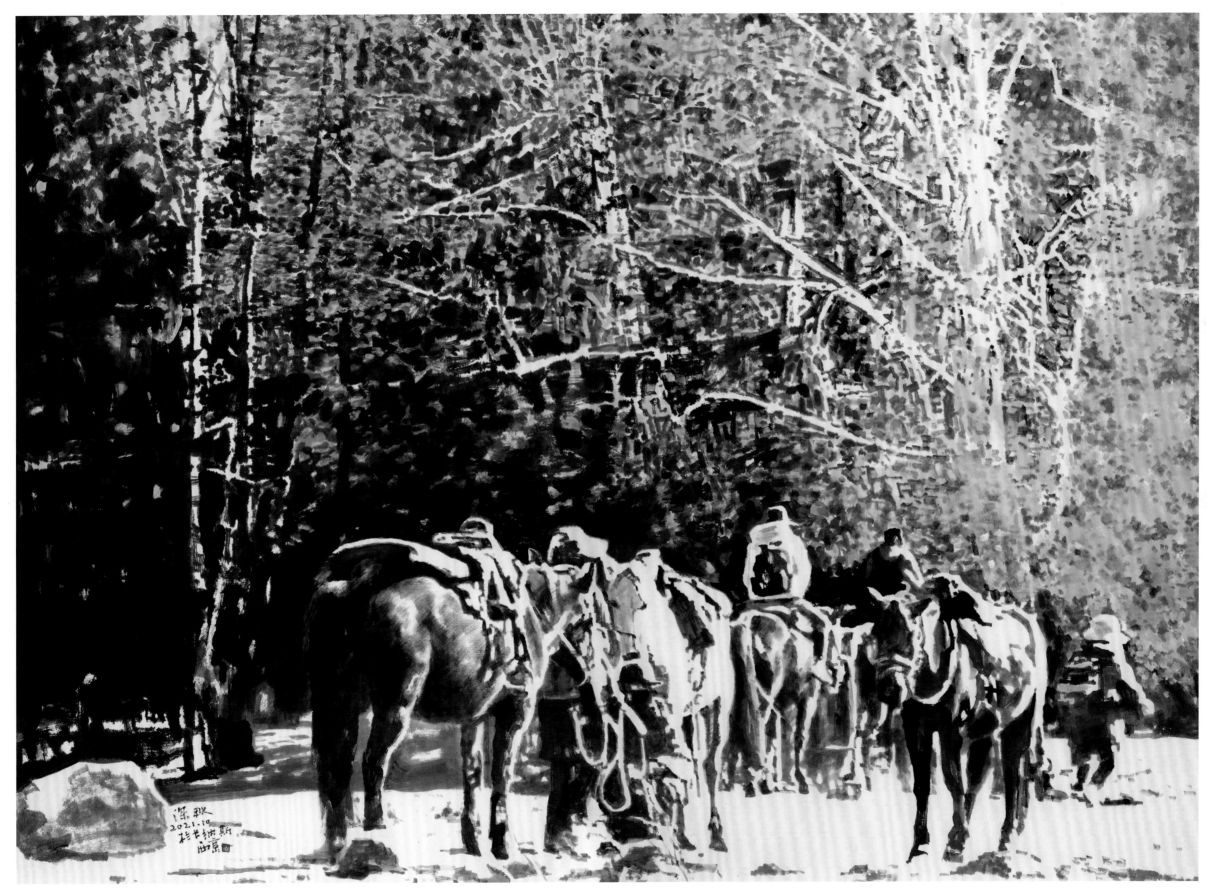

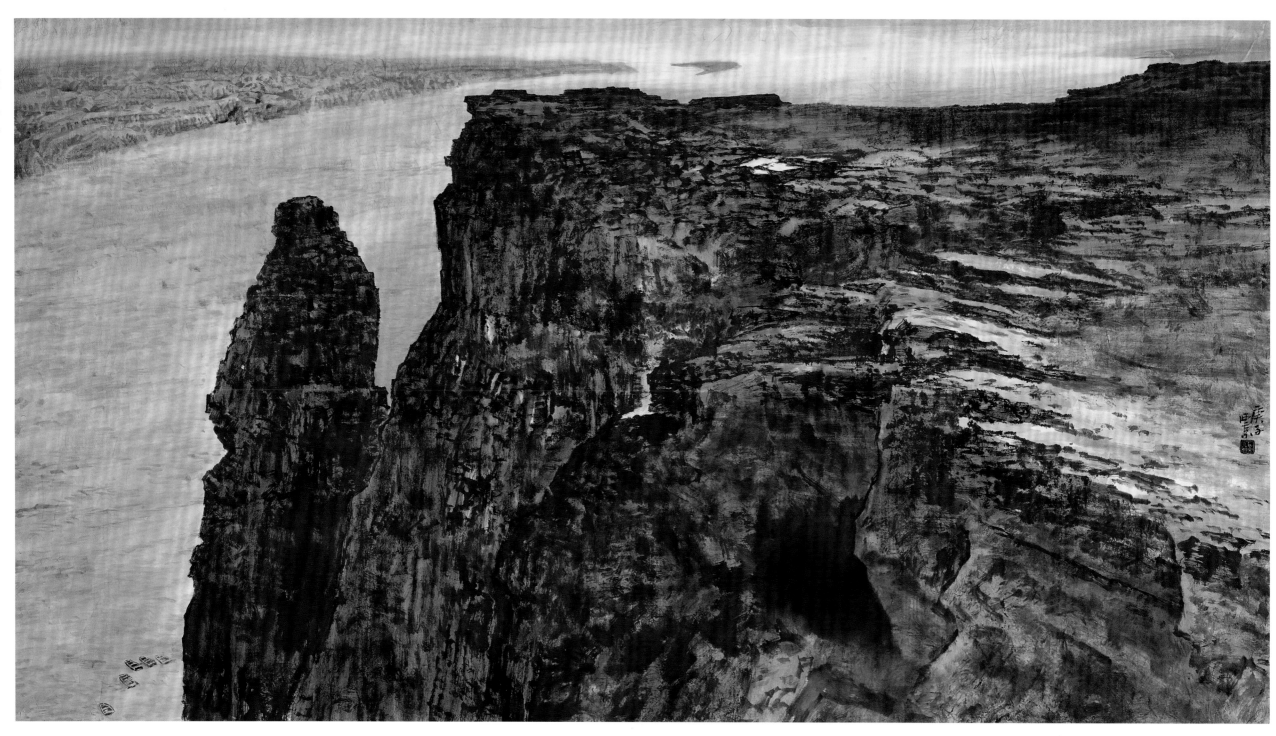

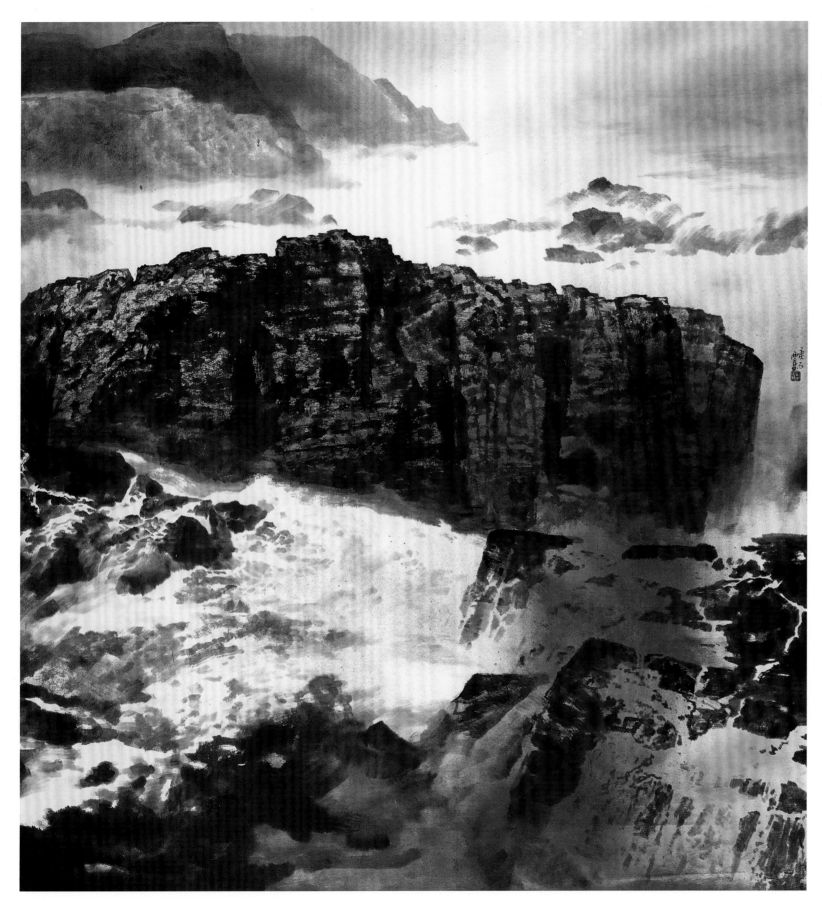

惊涛

四三

雄风

四四

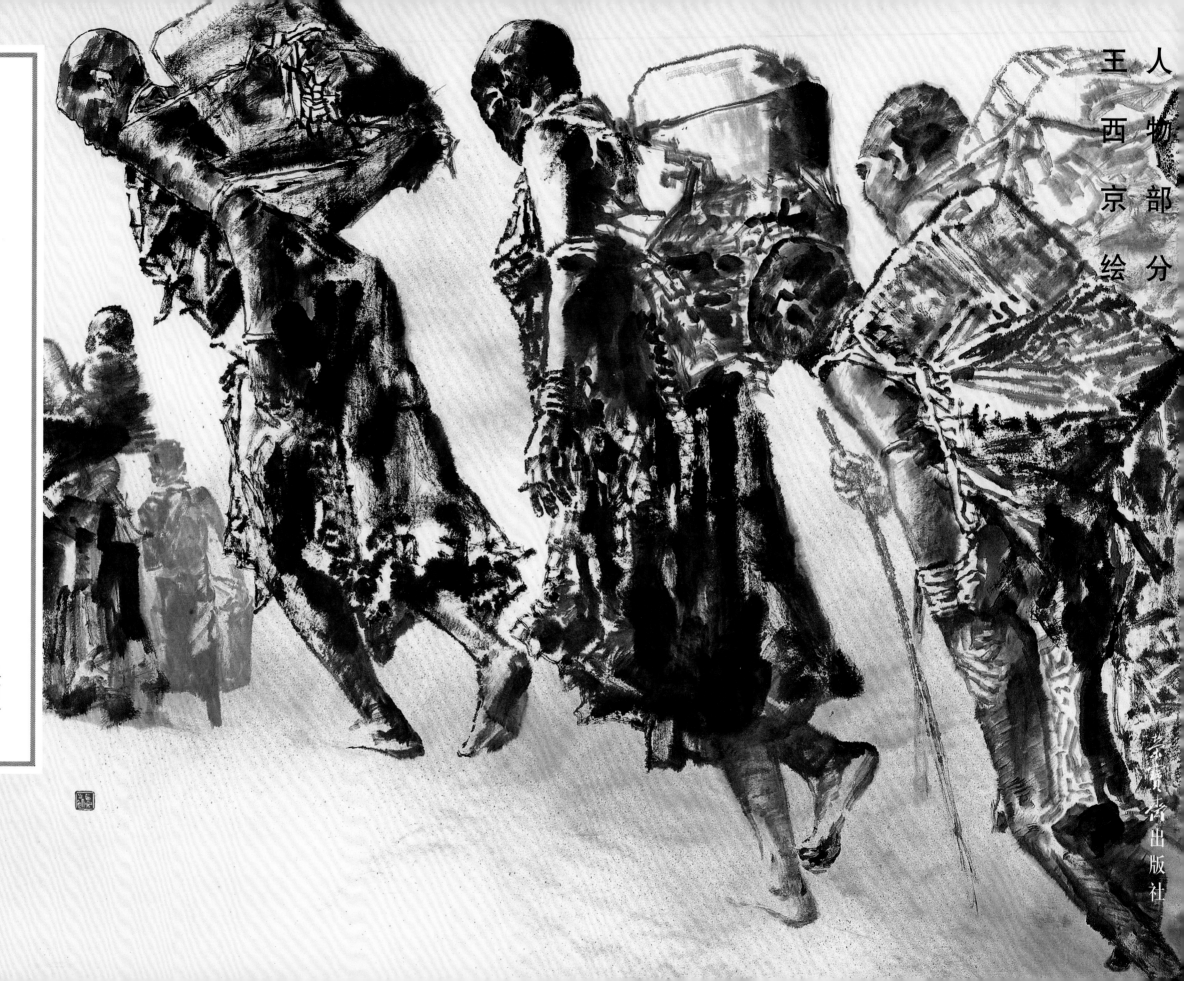

荣宝斋画谱

人物部分
王西京绘

二四一

荣宝斋出版社